This Notebook belongs to:

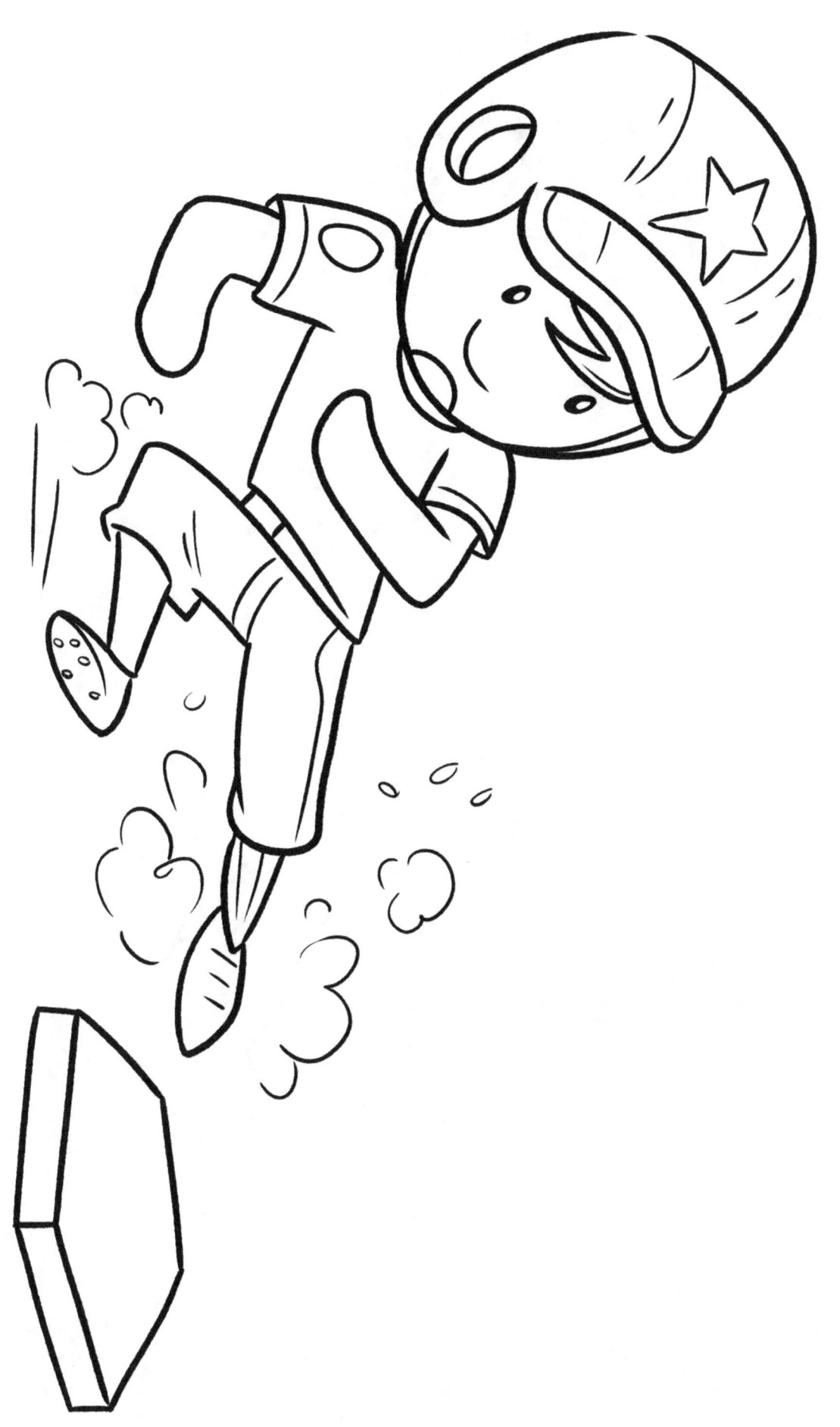

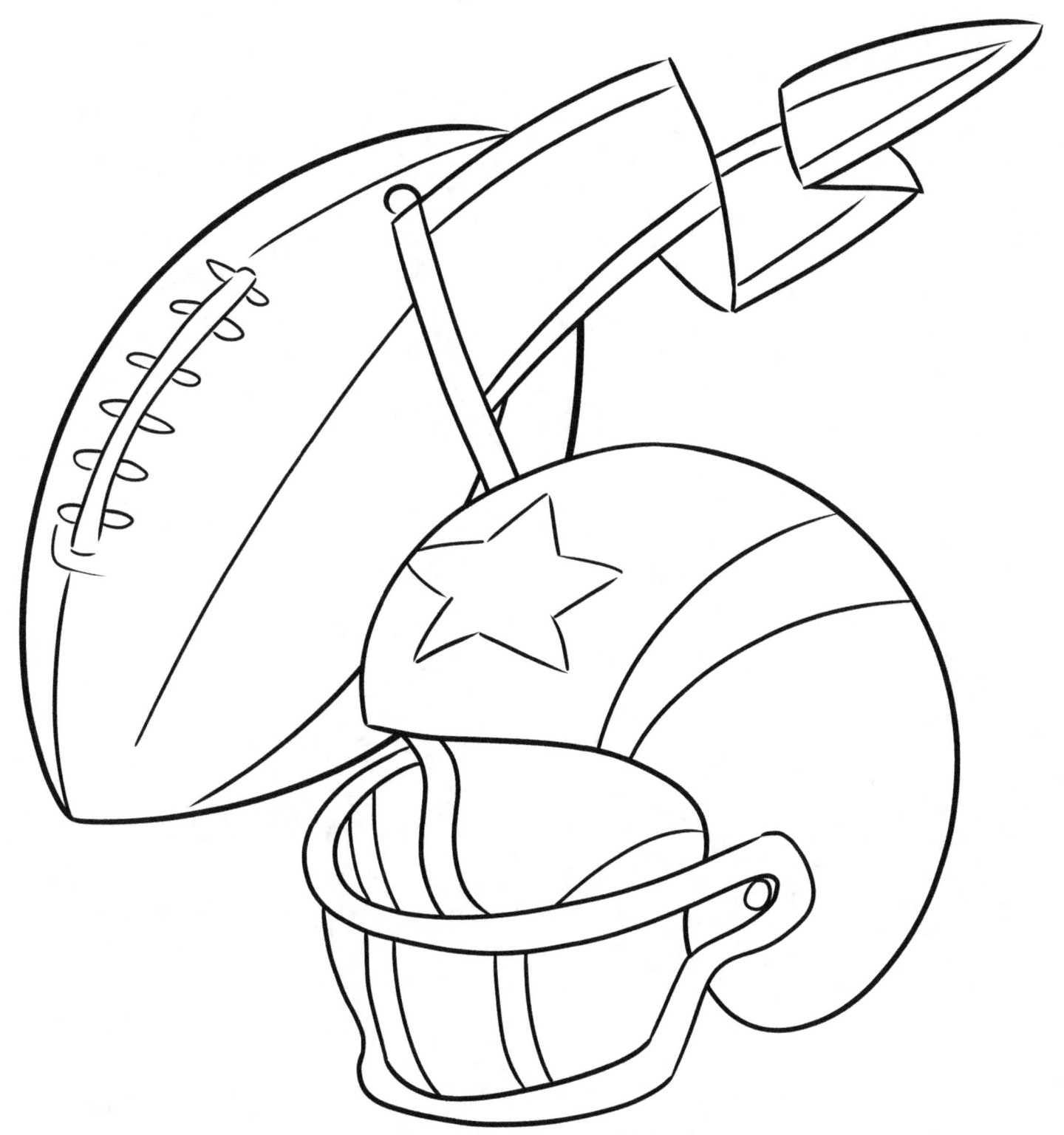

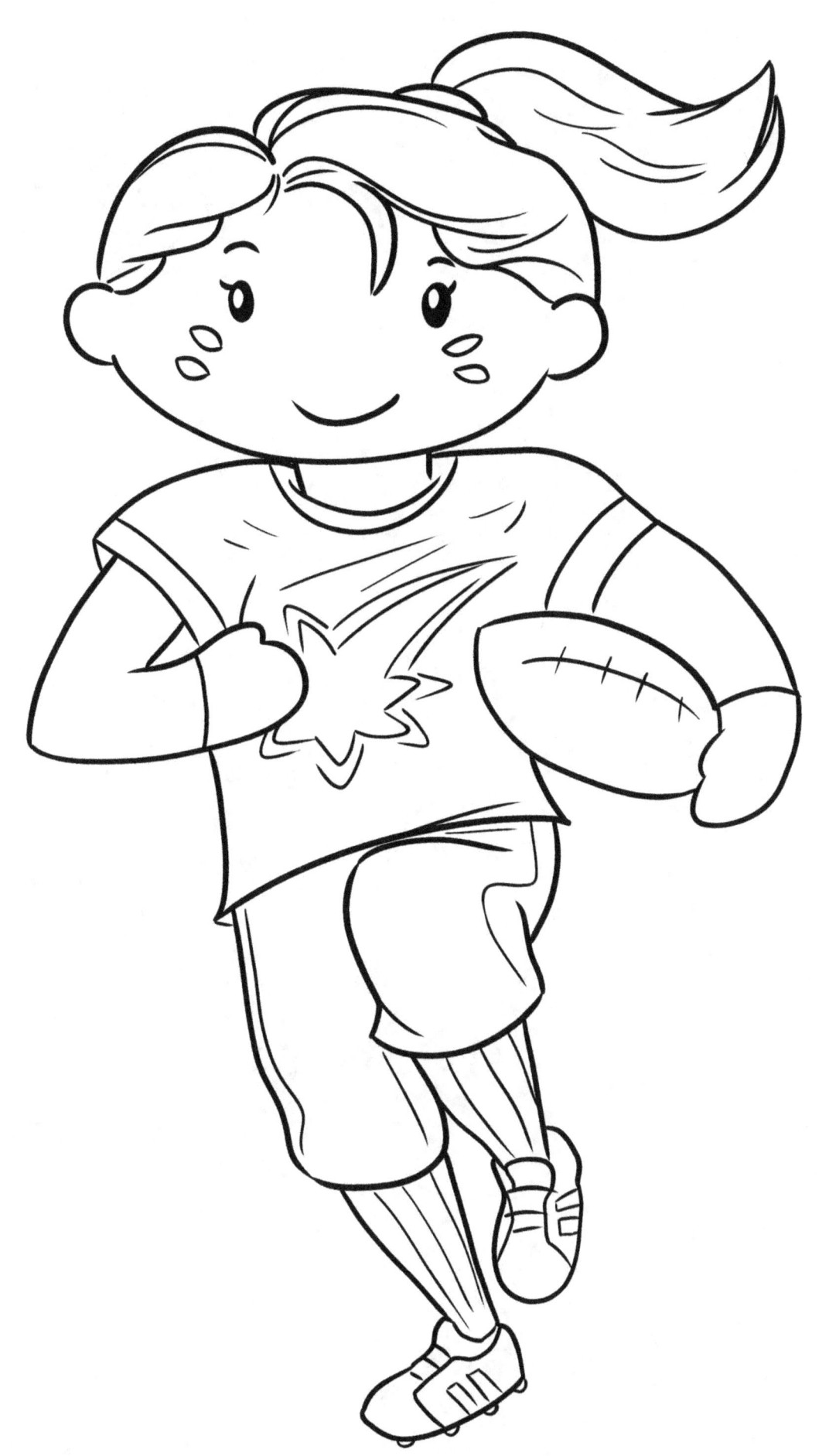

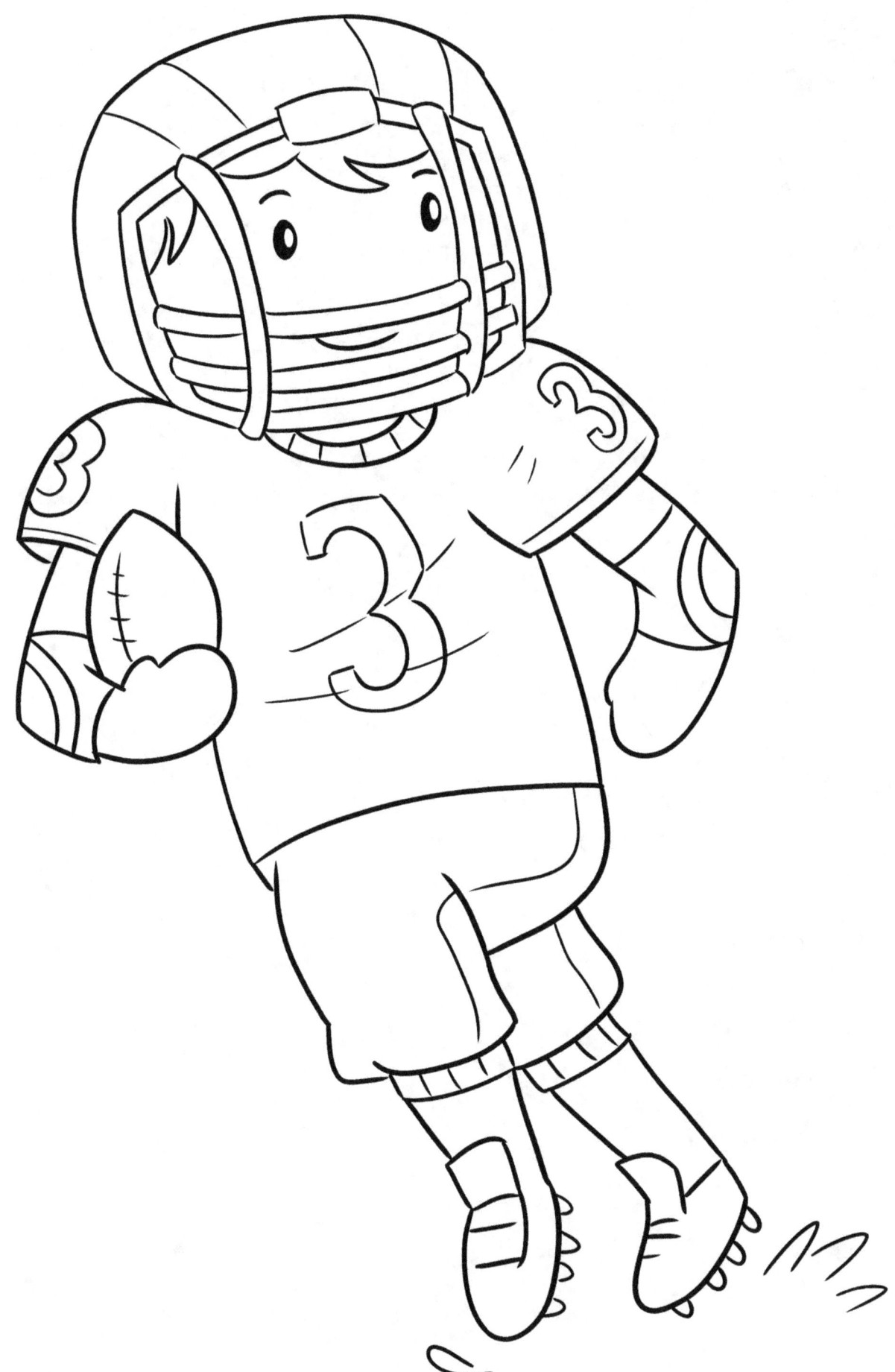

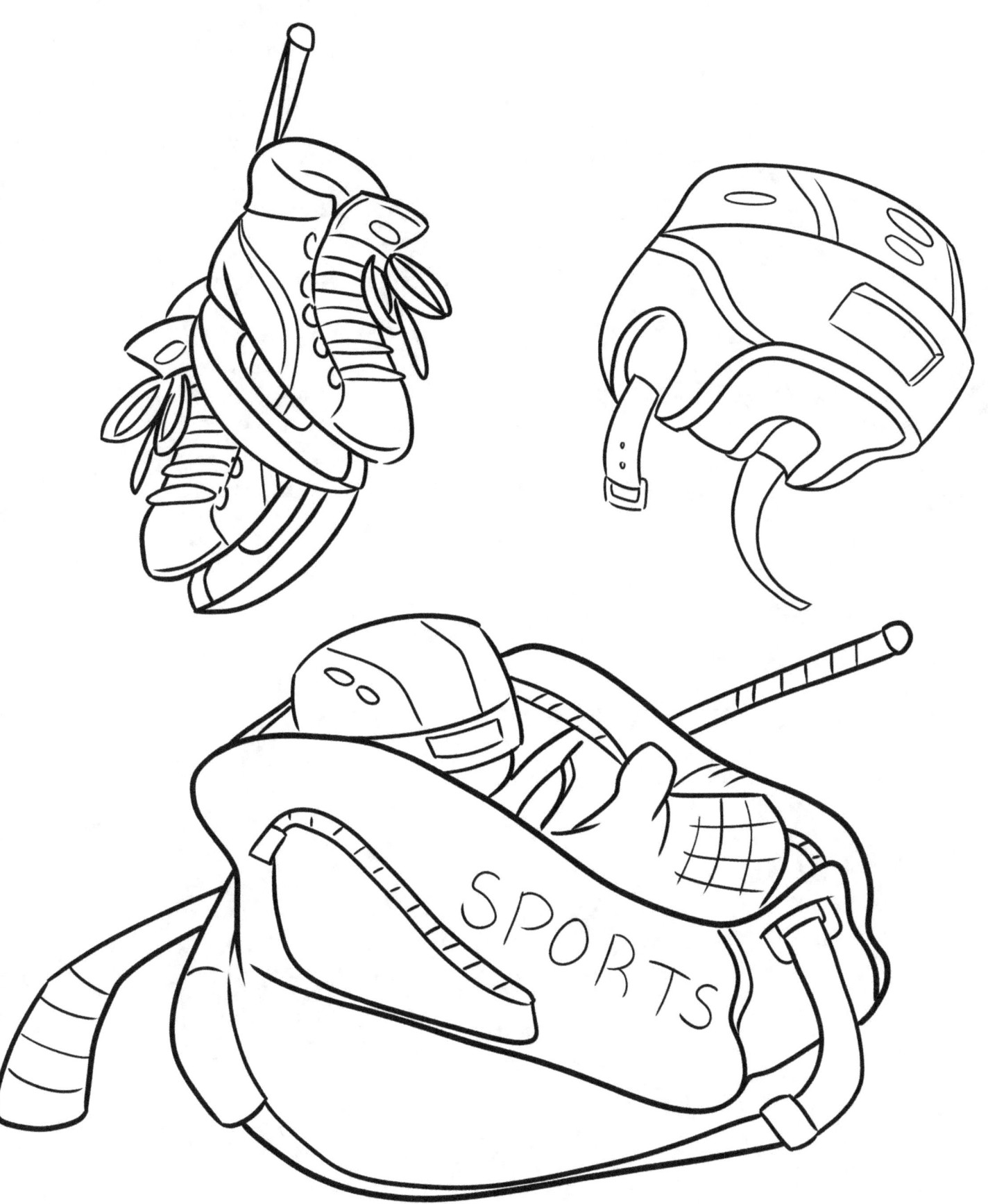

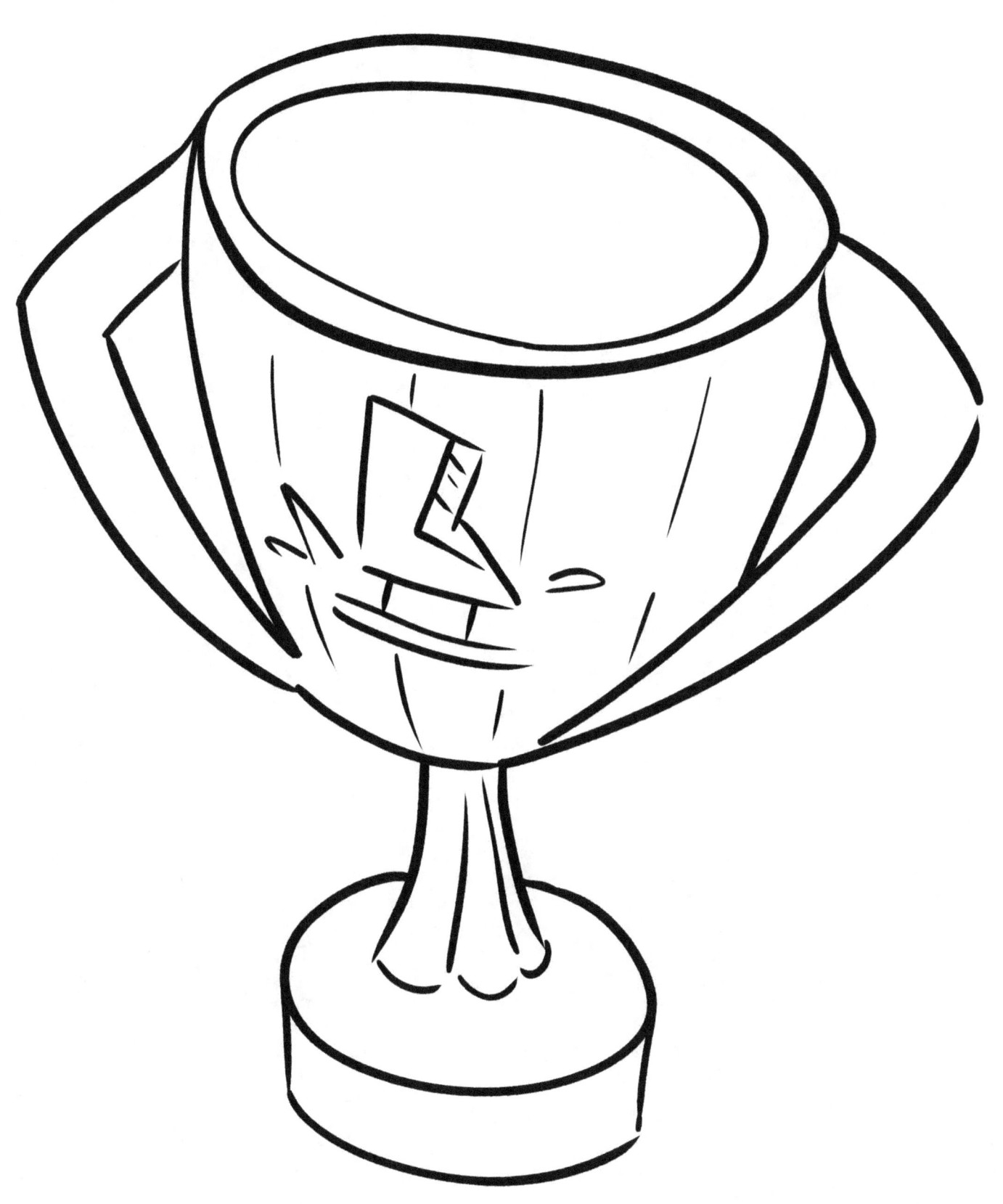

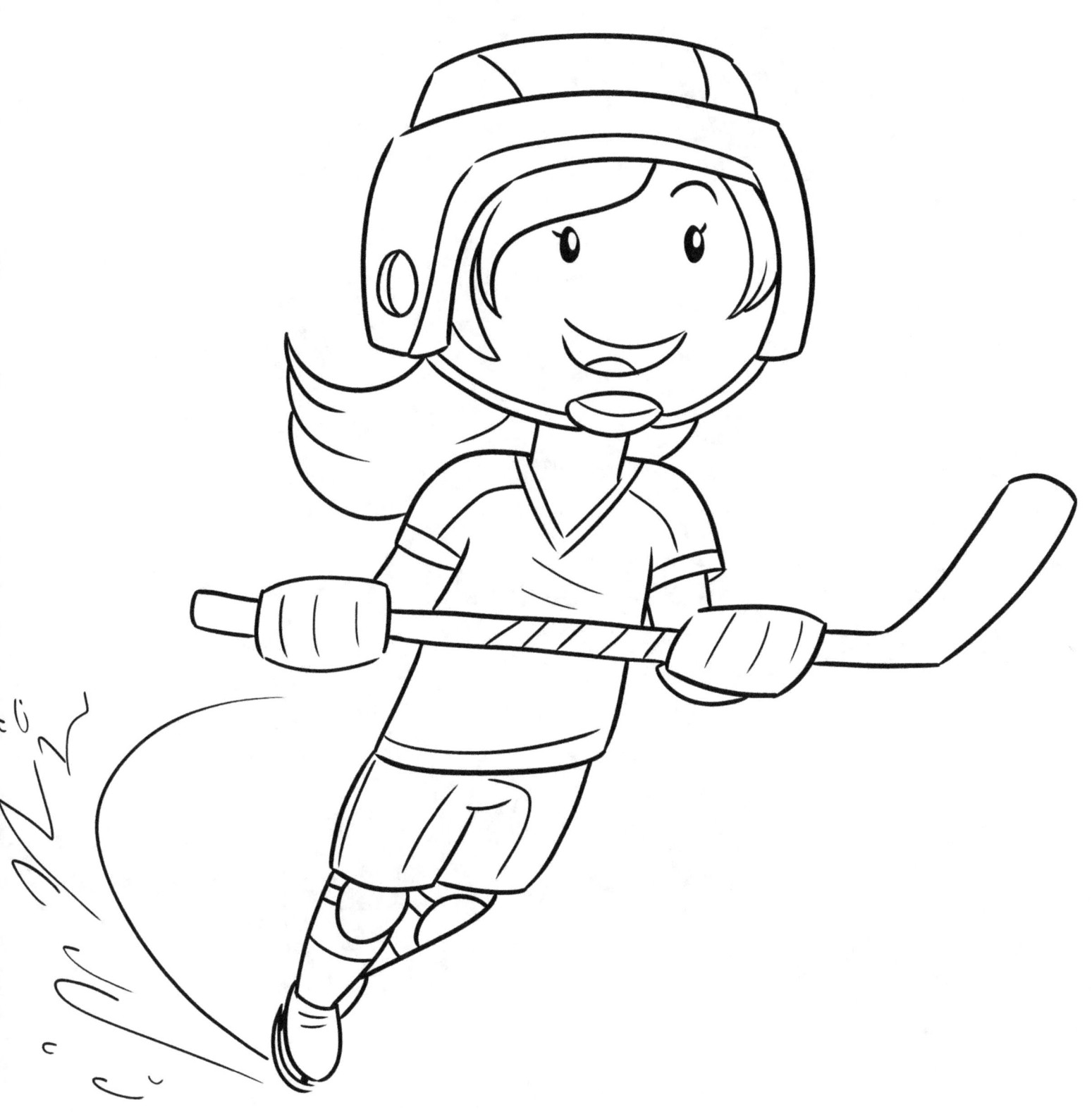

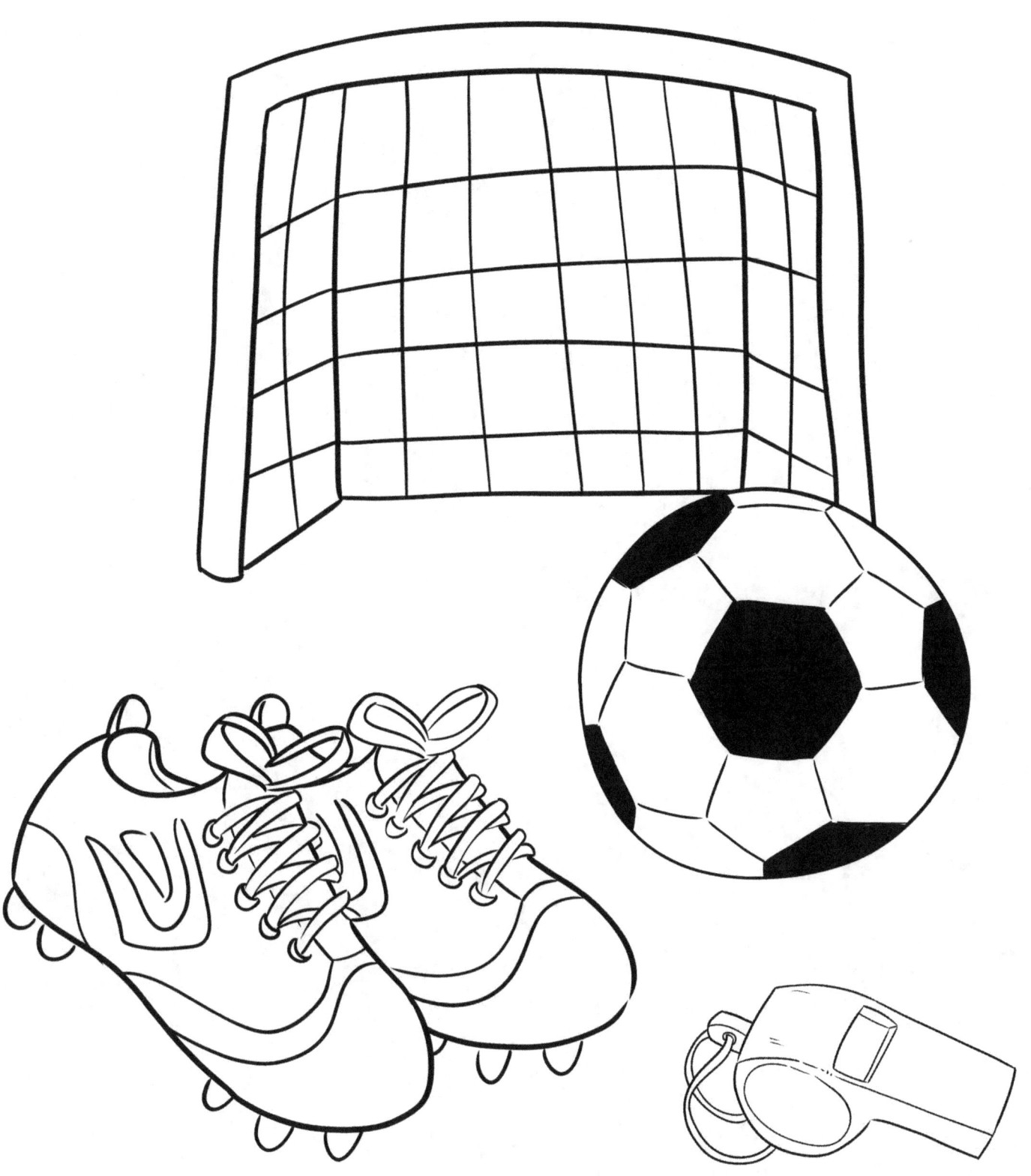

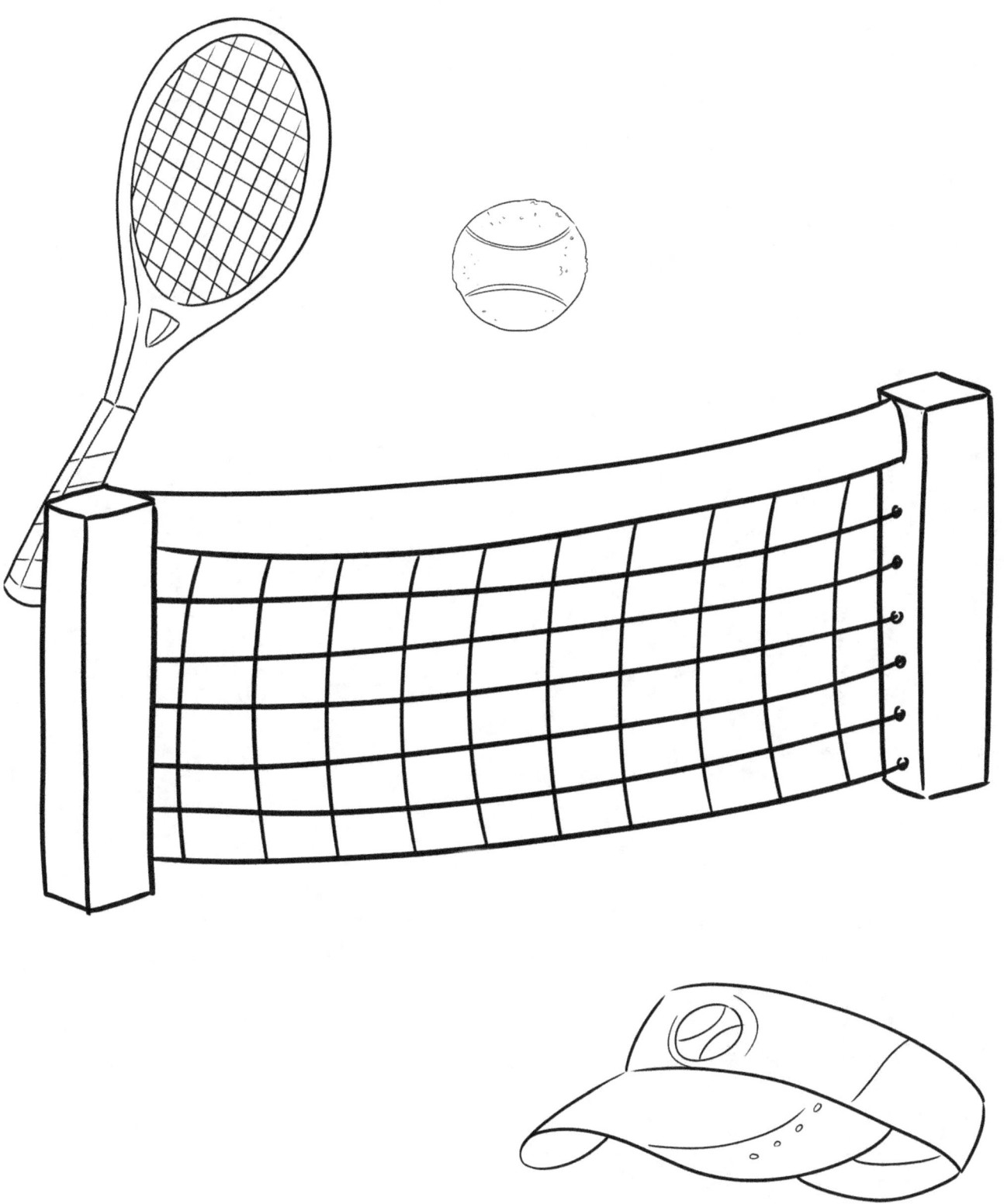

HANGMAN TIME!

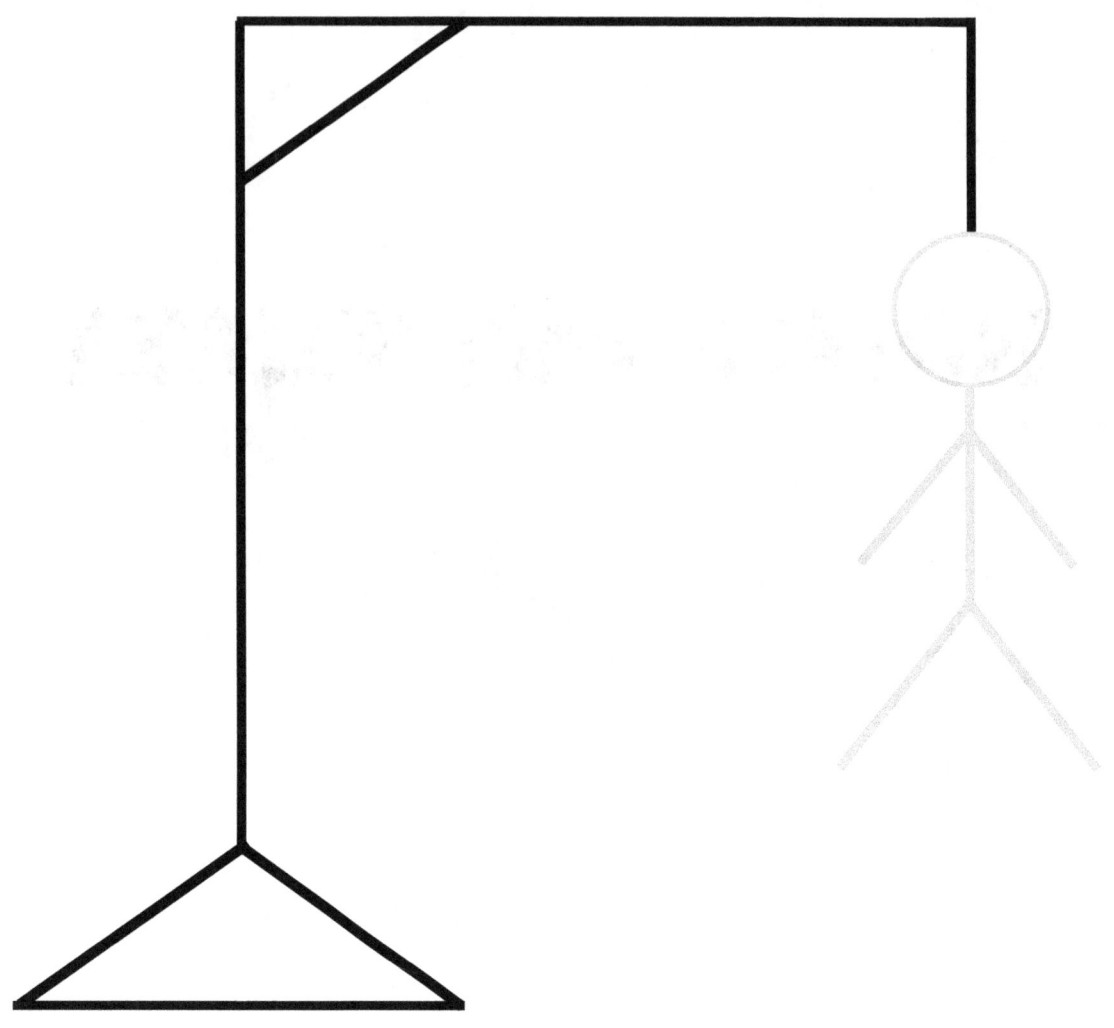

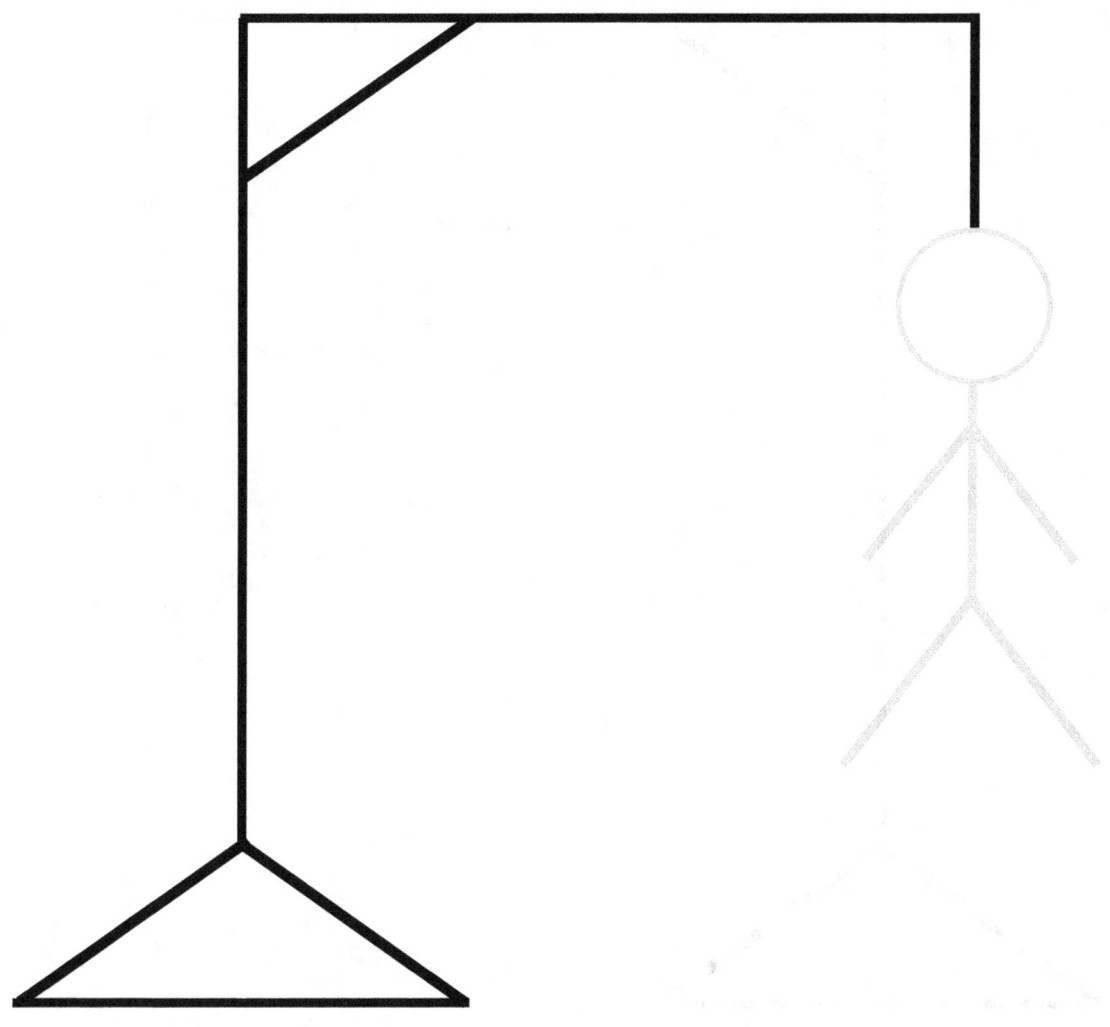

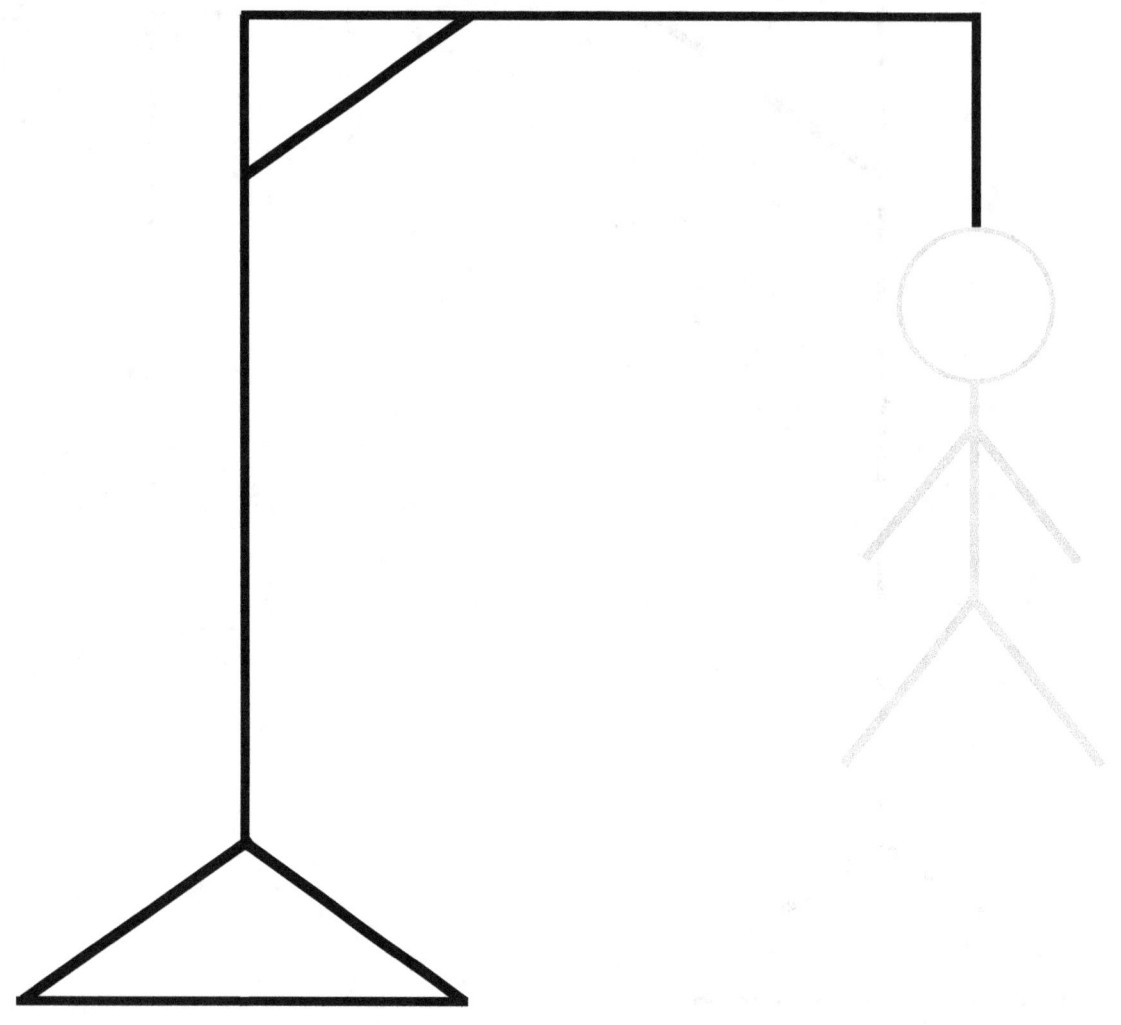

_ _ _ _ _ _ _ _ _ _ _ _ _ _ _ _ _ _ _ _

ABCDEFGHIJKL
MNOPQRSTUVW

\- - - - - - - - - - - - - - - - - -

ABCDEFGHIJKL
MNOPQRSTUVW

A-MAZE-ING TIME!

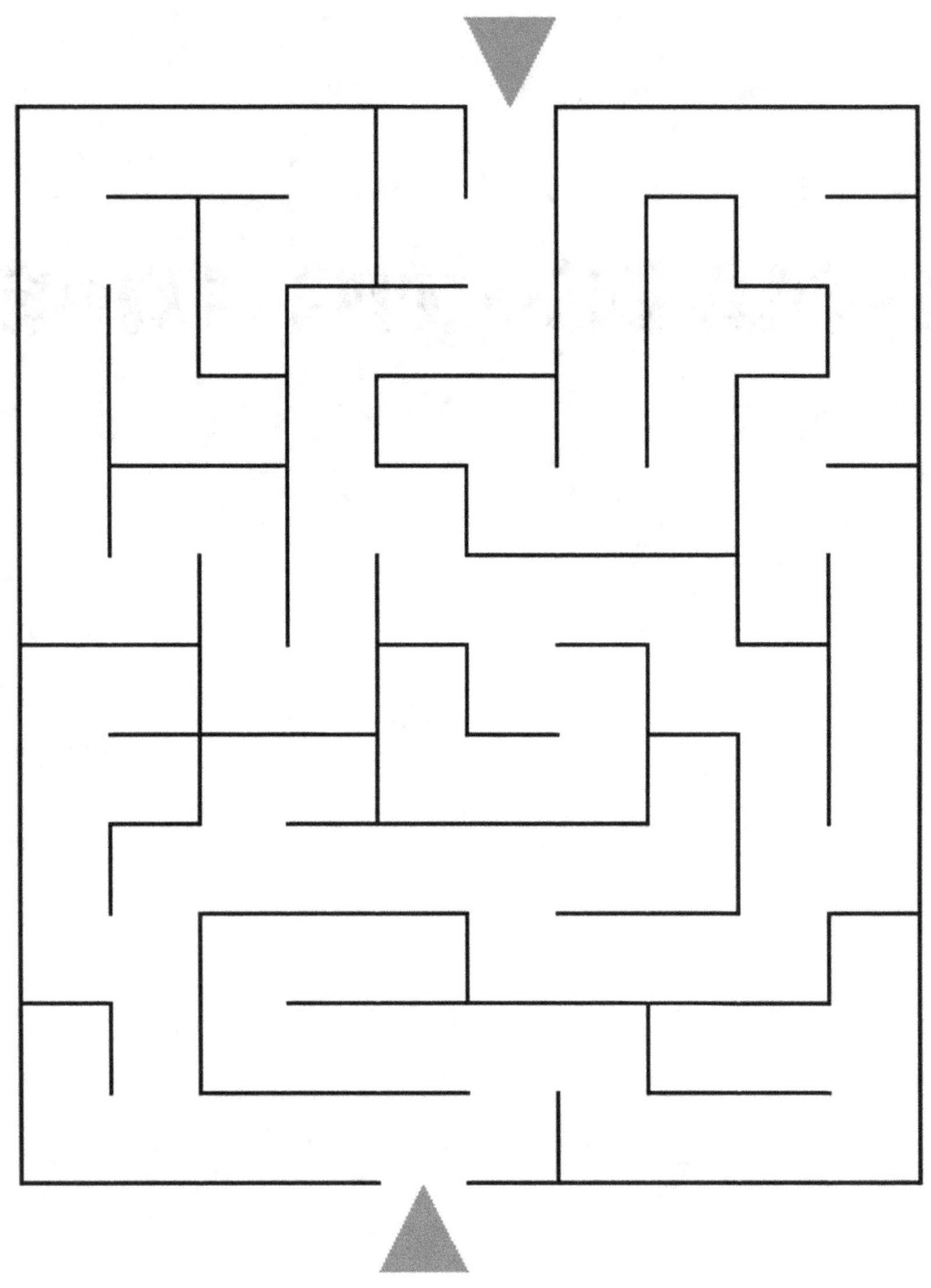

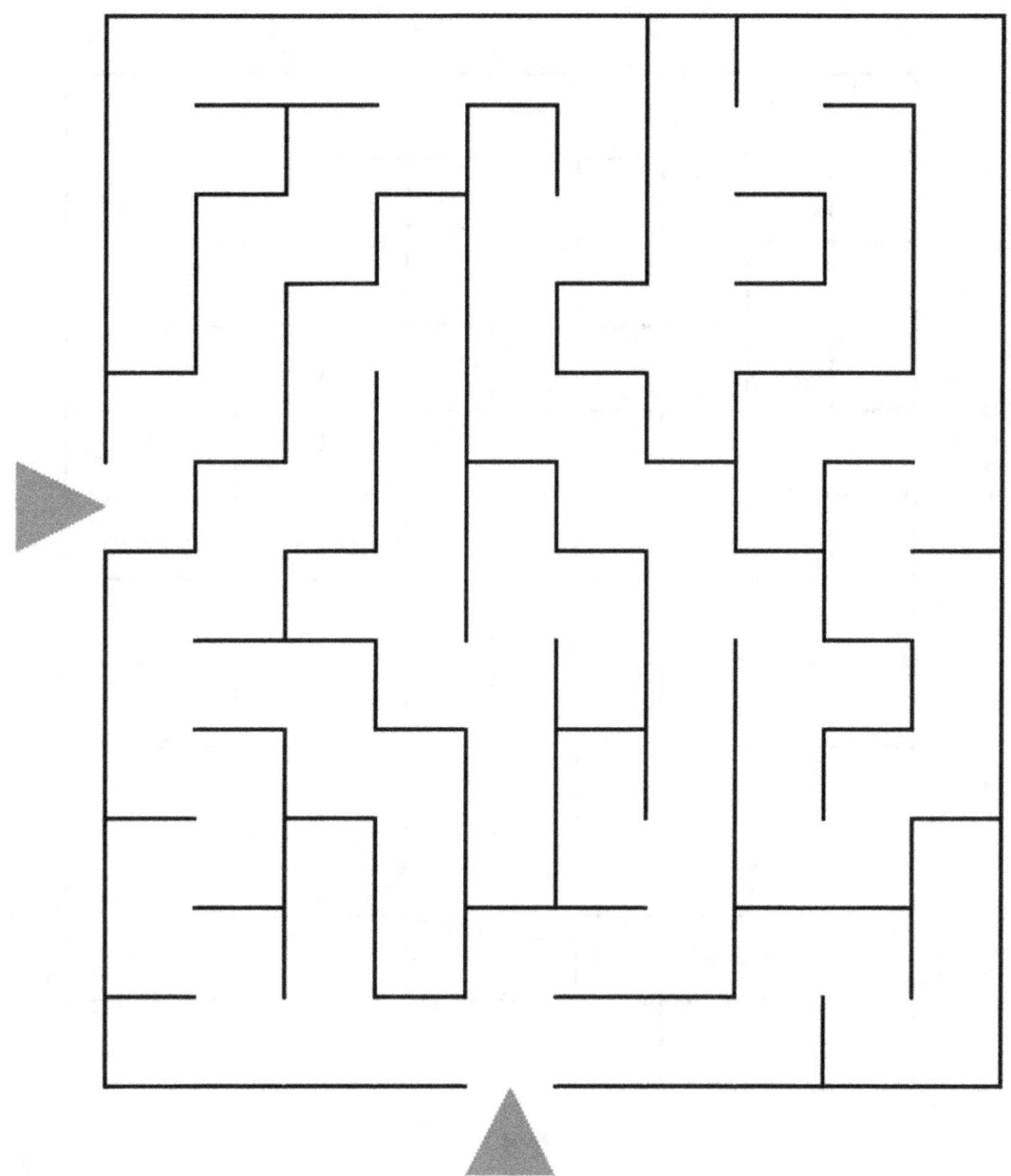

2

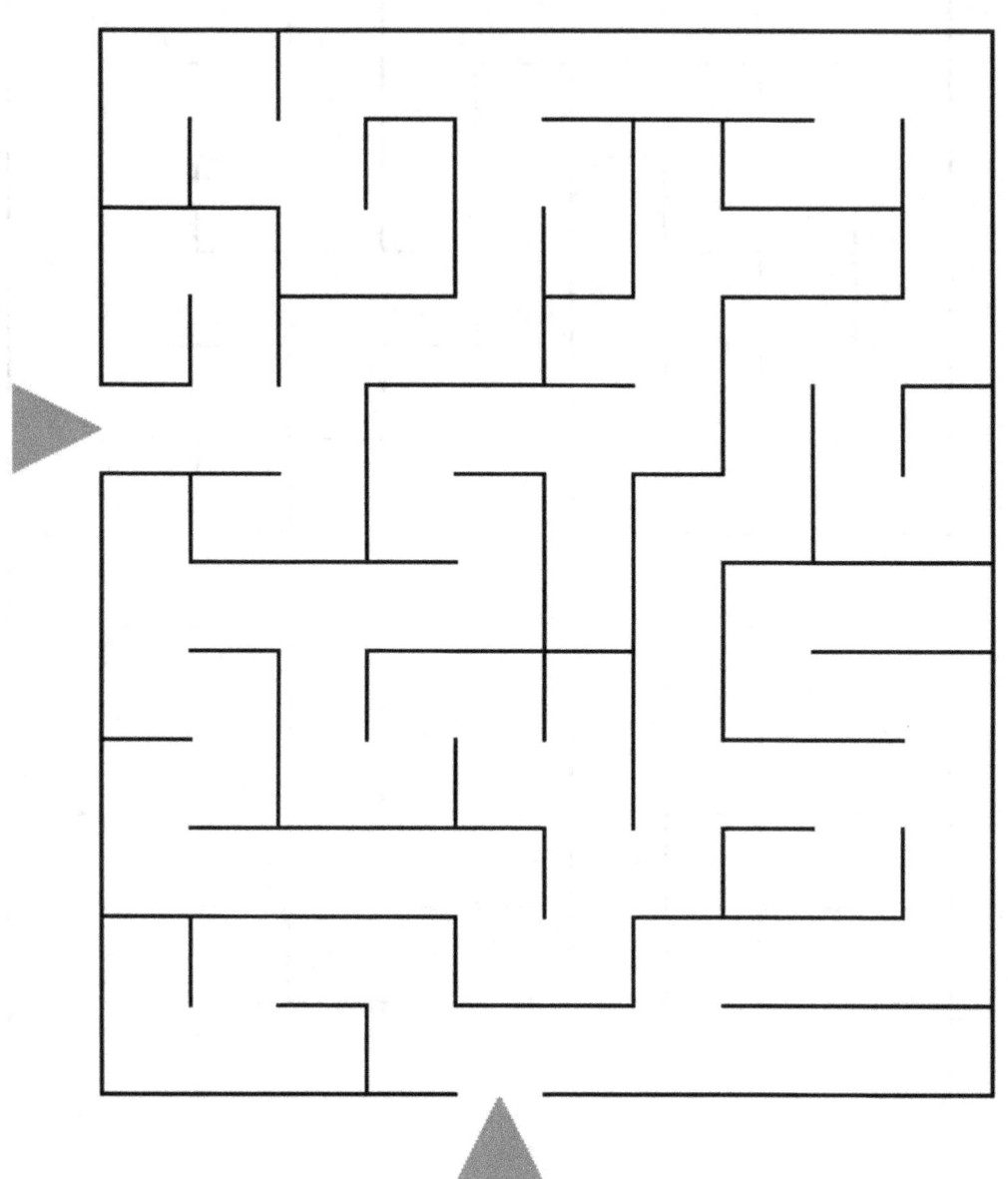

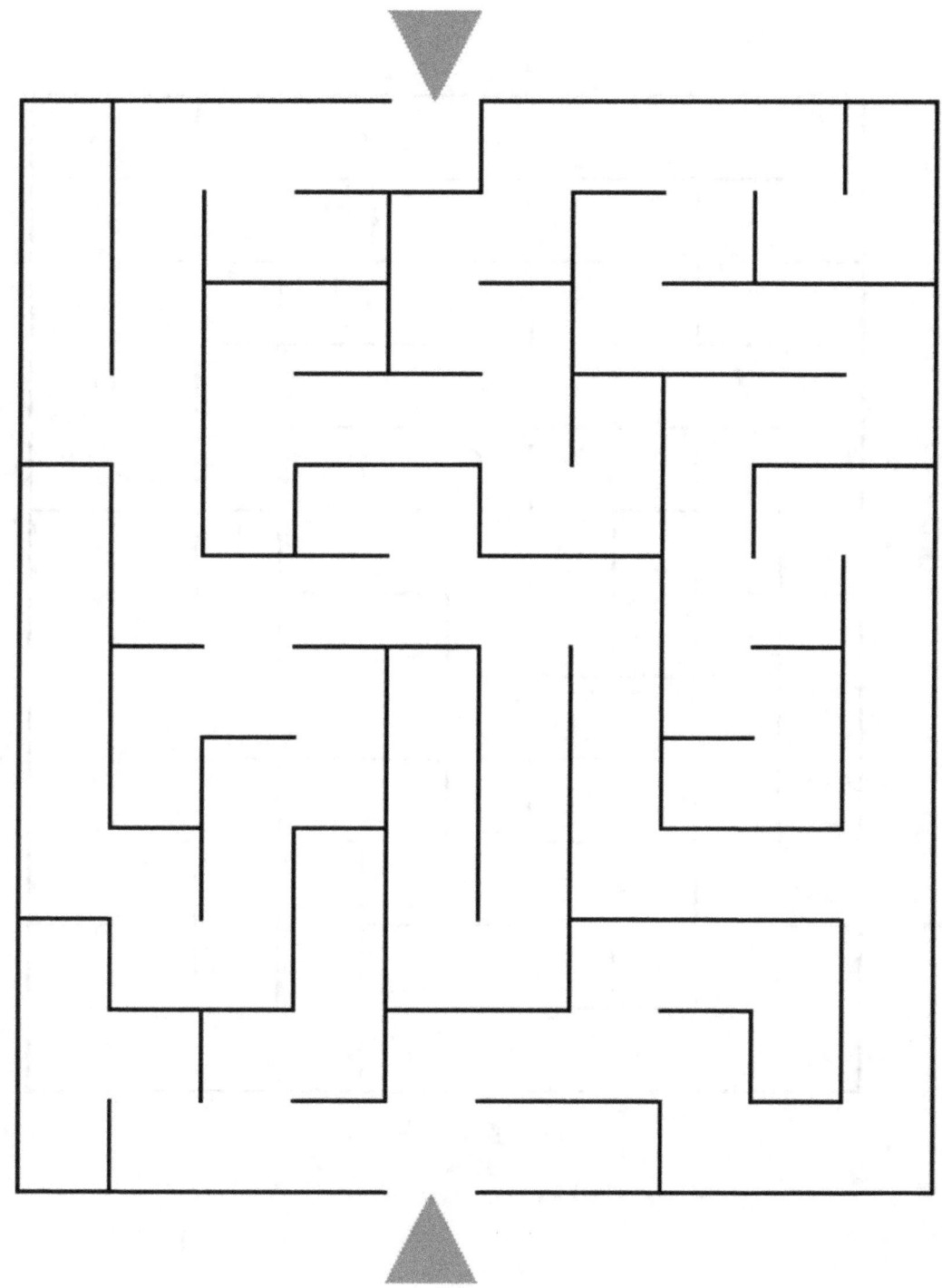

4

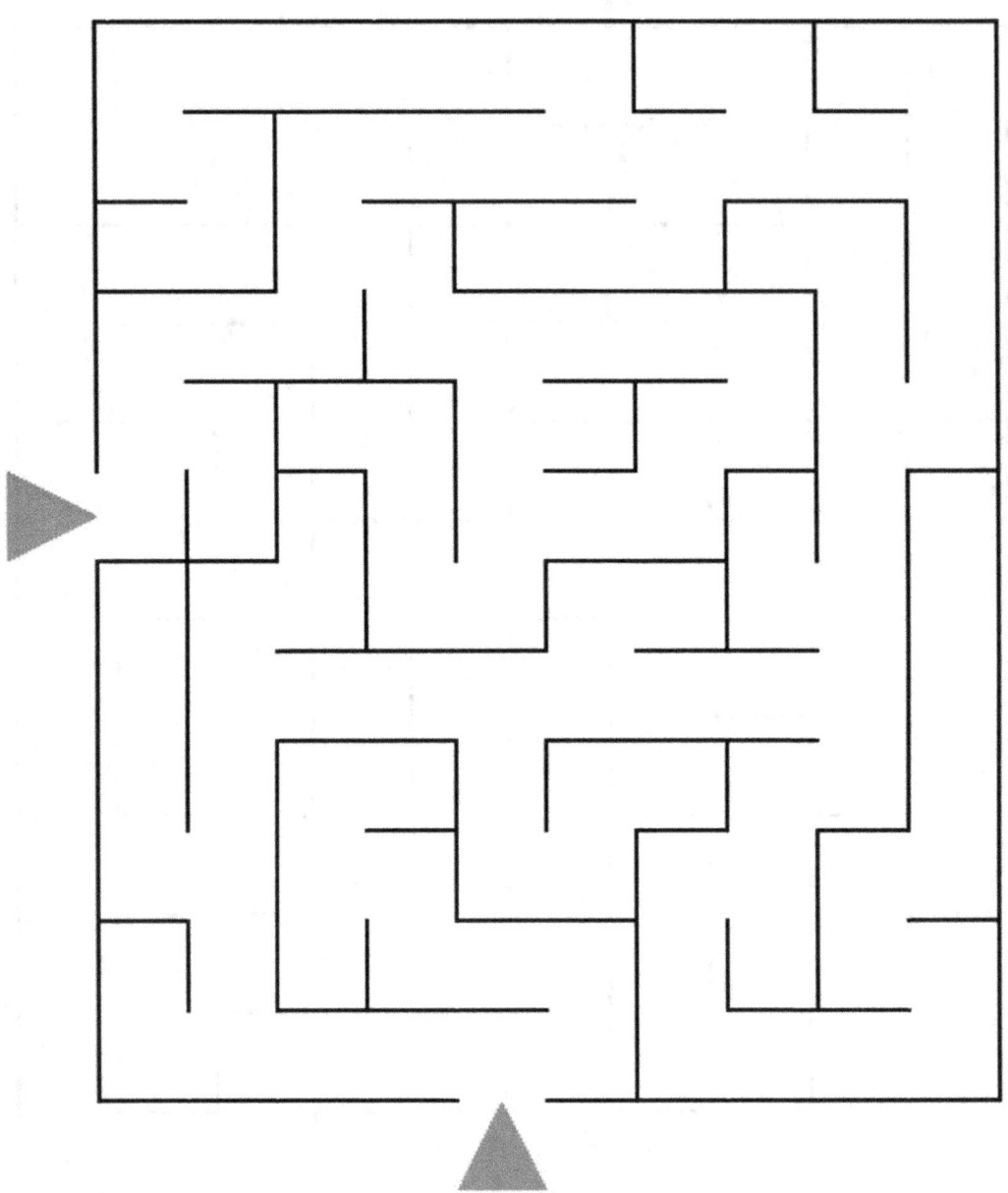

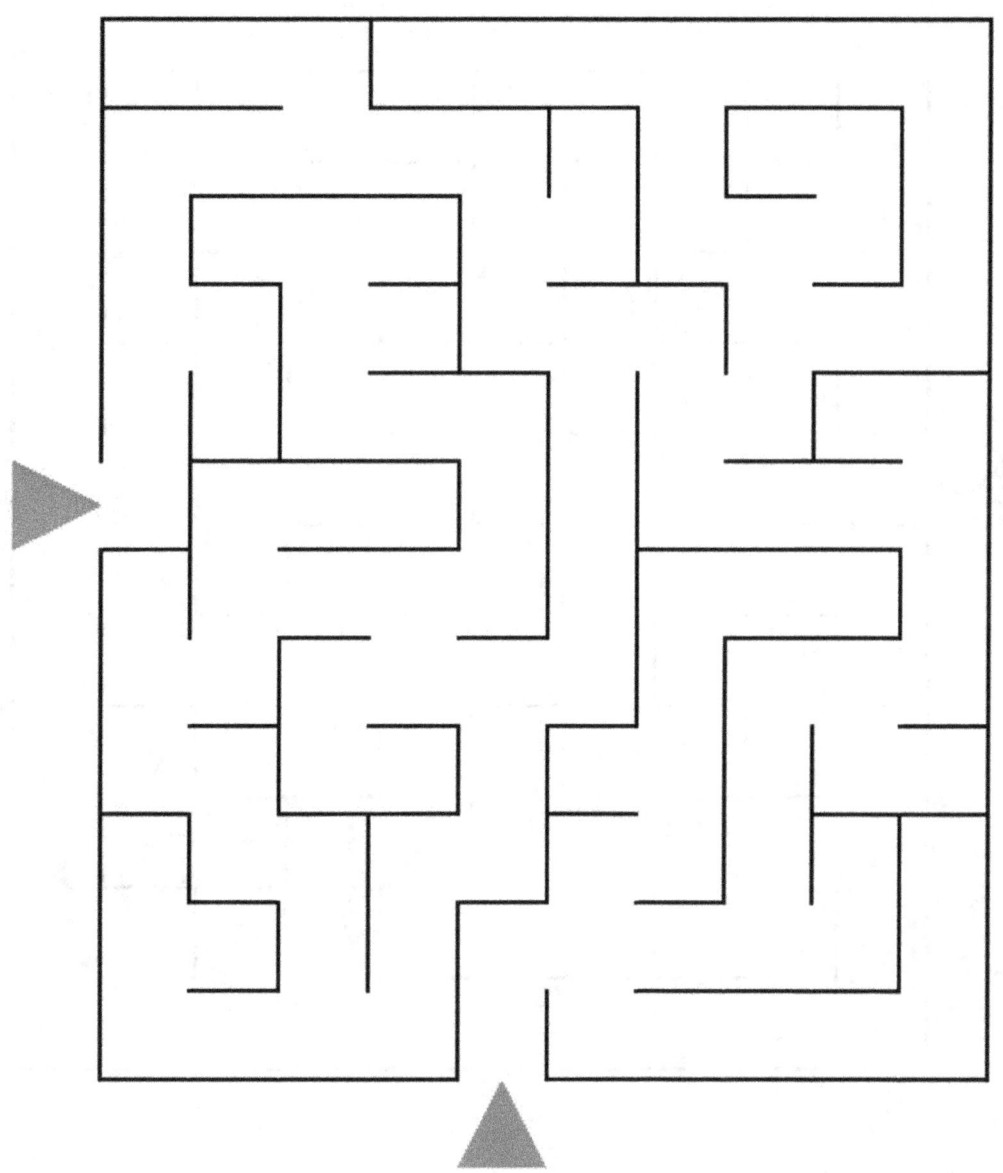

6

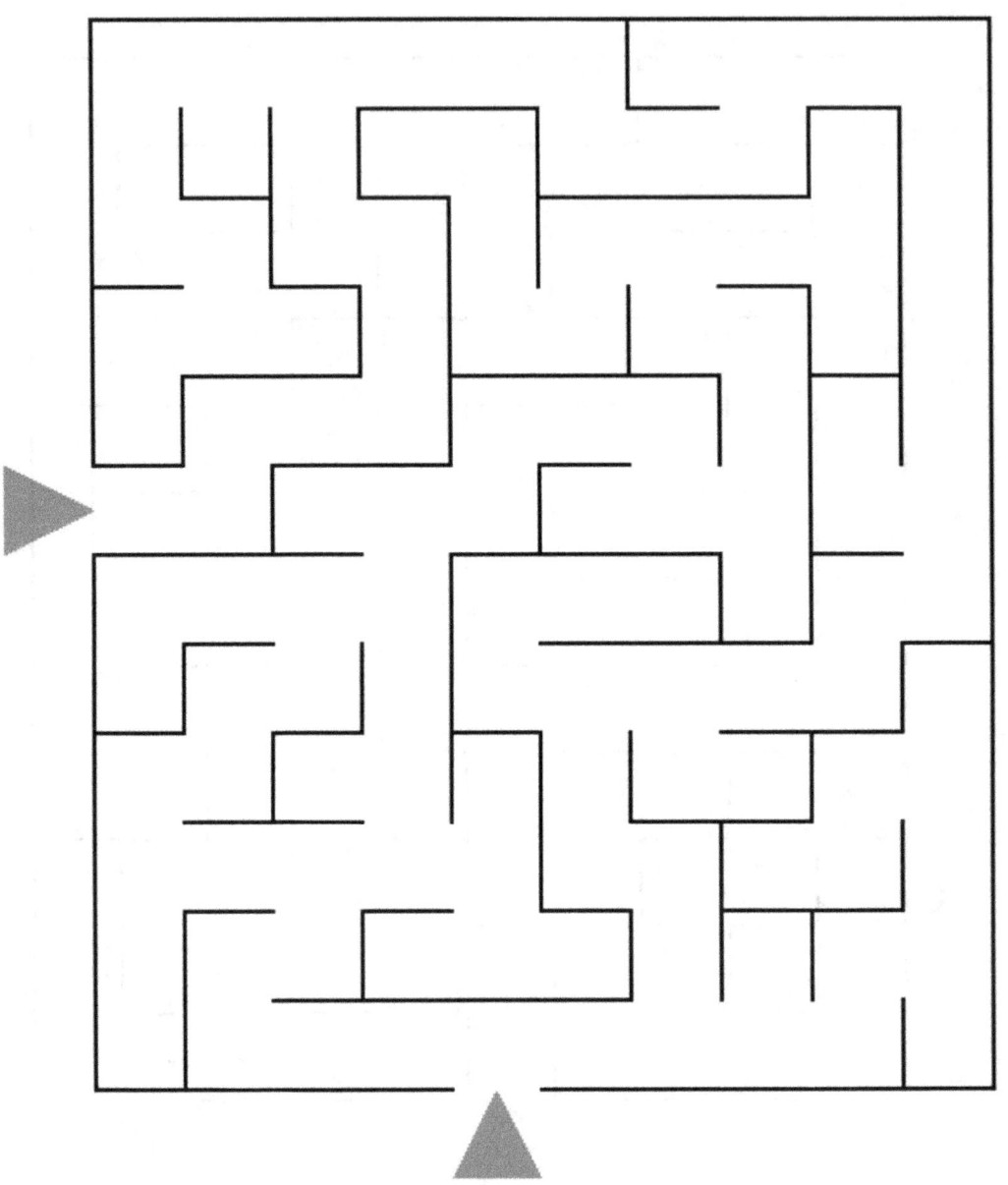

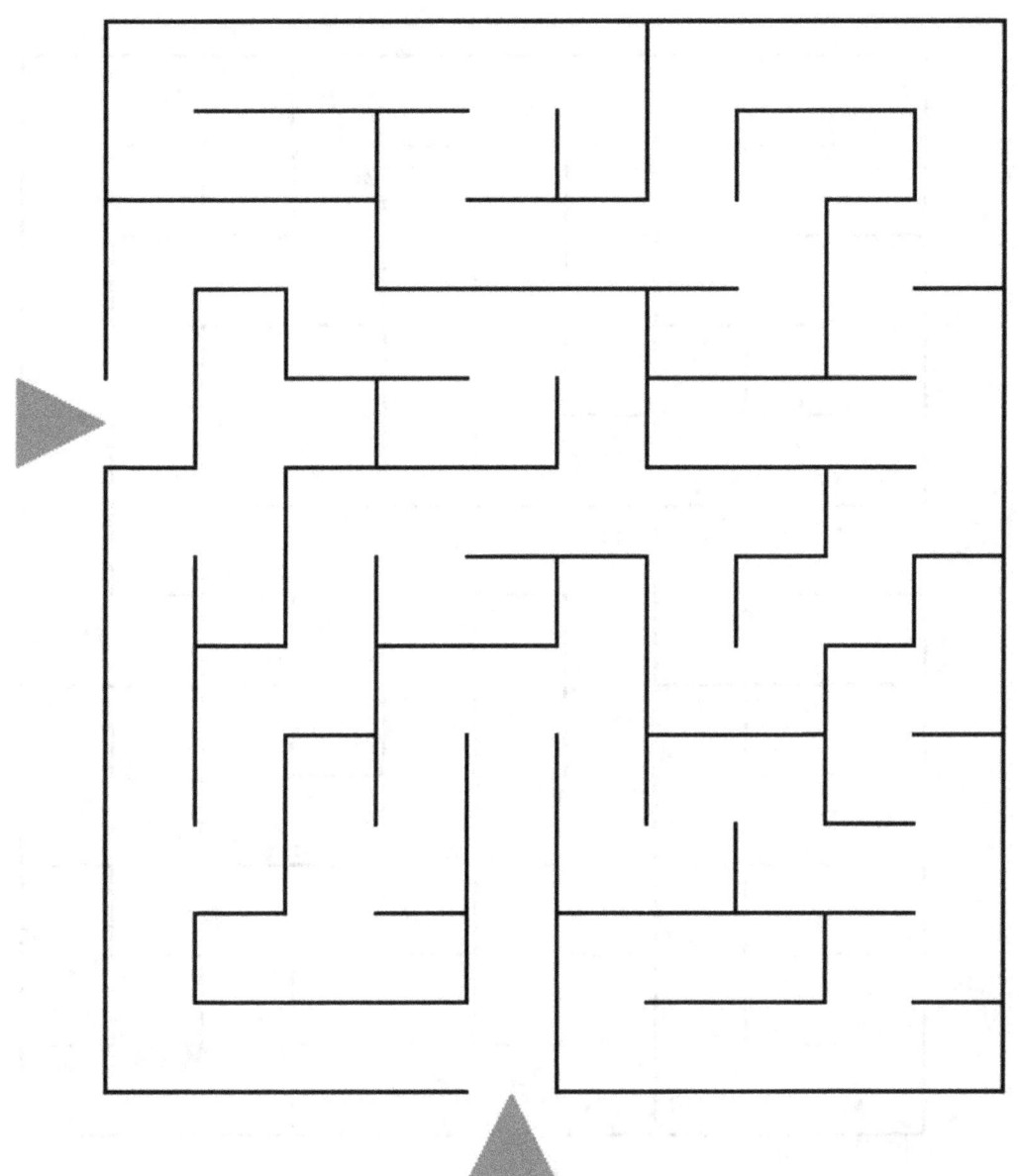

8

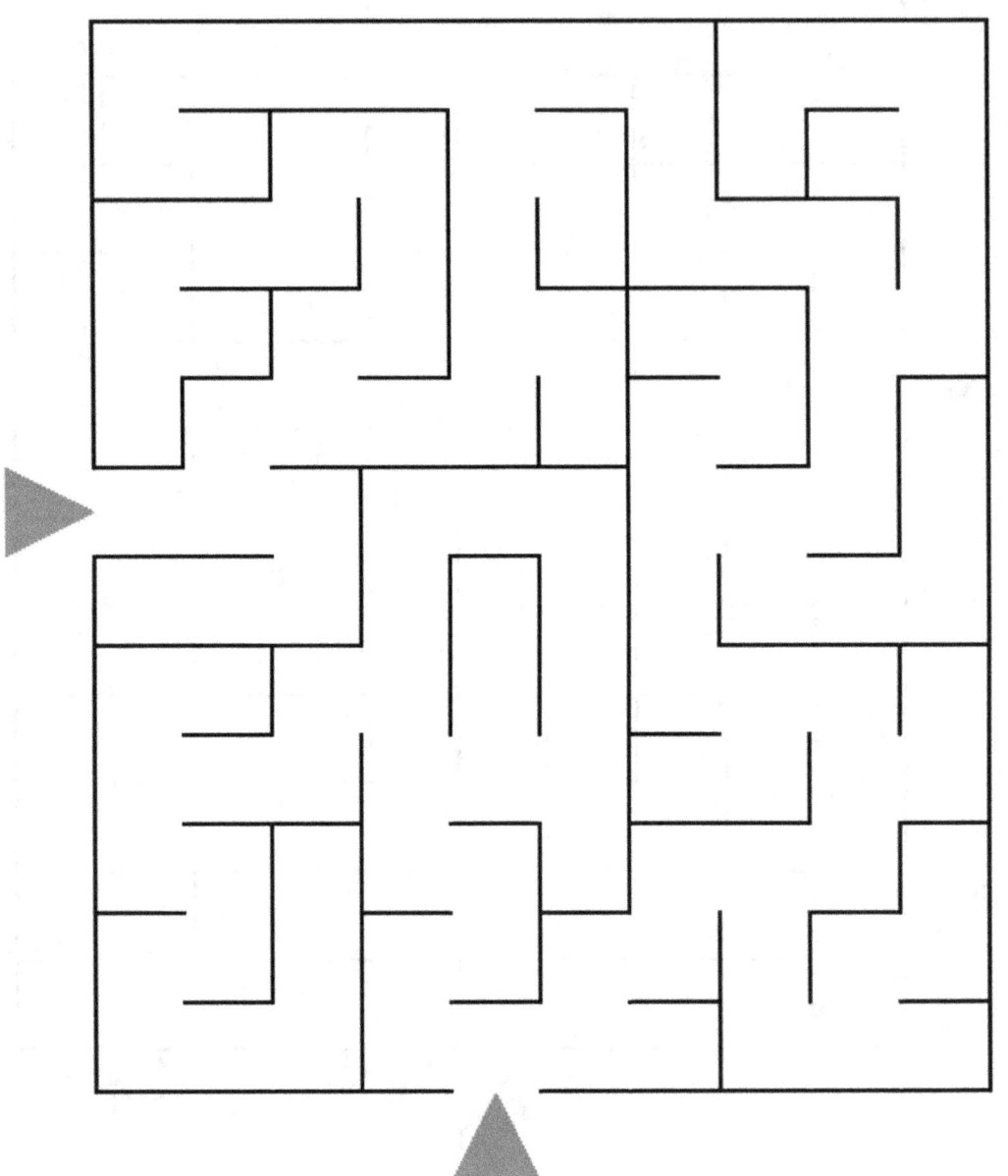

9

SOLUTIONS

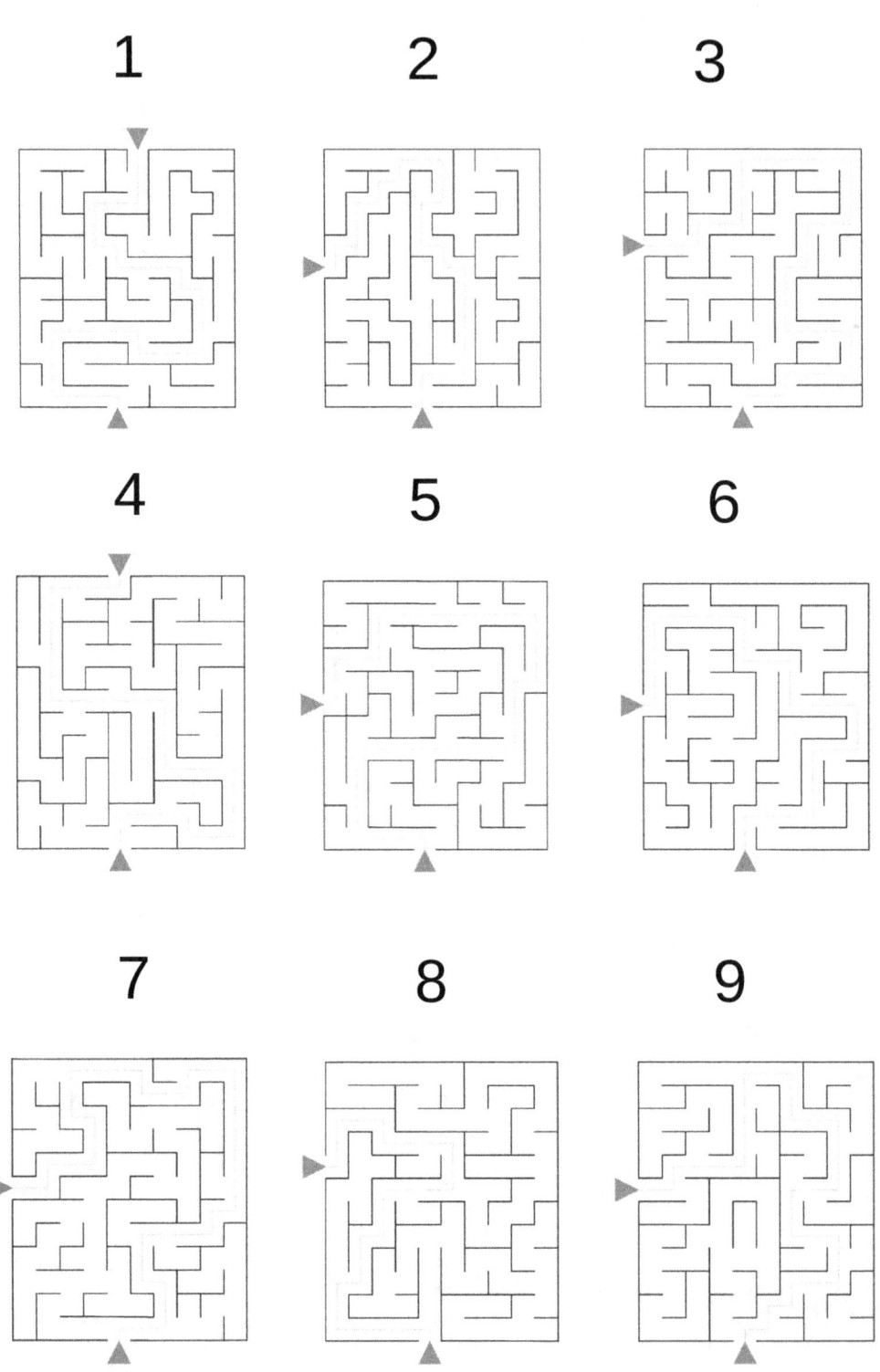

www.ingramcontent.com/pod-product-compliance
Lightning Source LLC
Chambersburg PA
CBHW080610220526
45466CB00010B/3303

9781694103291